Das Schloss vor Husum

Das Schloss von Husum

von Ulf von Hielmcrone

Geschichtliche Zusammenhänge

Herzog Adolf von Schleswig-Holstein-Gottorf (1526–1586), der Erbauer des Husumer Schlosses, war auch der erste Landesherr dieses 1544 durch eine Landesteilung auf dem Gebiet der Fürstentümer Schleswig und Holstein neu geschaffenen, aber ungünstig geschnittenen Territoriums. Zu dieser politischen Neuordnung kam es, weil die jüngeren Brüder des dänischen Königs Christian III. aus dem Hause Oldenburg, darunter Adolf, durch eigene Herrschaftsgebiete abgefunden werden sollten. Hierfür kamen aber nur jene Territorien in Frage, die dem Haus außerhalb des dänischen Königreichs gehörten, wie etwa Schleswig und Holstein, da Dänemark offiziell eine Wahl- und keine Erbmonarchie war. Das damals für Herzog Adolf und seine Nachfahren neu geschaffene Herzogtum spielte vor allem im 17. Jahrhundert in der Politik Nordeuropas eine nicht unerhebliche, wenn auch sehr unterschiedliche Rolle. Die Nachfahren Herzog Adolfs gelangten einmal auf den schwedischen Königsthron und wurden in der Hauptlinie sogar Zaren von Russland. Das ehemalige russische Zarenhaus heißt deswegen bis heute Romanow-Holstein-Gottorf. Die Gottorfer verloren jedoch durch die Wechselfälle der Geschichte ihr angestammtes Herzogtum, als die schleswig-holsteinischen Gebiete im Laufe des 18. Jahrhunderts unter dänische, dann – nach 1864 – unter preußische Herrschaft kamen. Dennoch wirkt das alte Herzogtum Schleswig-Holstein-Gottorf bis heute nach, ist es doch eine der wesentlichen Wurzeln des Bundeslandes Schleswig-Holstein.

Herzog Adolf und der Bau des Husumer Schlosses

Herzog Adolf wurde am 25. Januar 1526 als Sohn Friedrich I. geboren. Mit zwölf Jahren wurde er zur Erziehung für vier Jahre an den Hof des Landgrafen Philipp I. von Hessen geschickt. 18 Jahre war er alt, als es zur Landesteilung kam. Zunächst kümmerte sich der junge Gottorfer jedoch wenig um seinen Staat, dessen Regierung er seinen Räten überließ, ihn lockten vielmehr die Abenteuer seiner Zeit. Ein enges Verhältnis verband Herzog Adolf

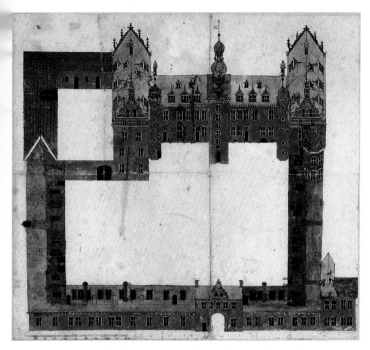

▲ *Das Husumer Schloss aus der Vogelperspektive, undatiert (vor 1749)*

mit Kaiser Karl V. Längere Zeit hielt er sich am Brüsseler Hof auf, und auch später noch pflegte er seine Verbindungen zum Habsburger Kaiserhaus. Ambitionierte Heiratspläne zerschlugen sich. Schließlich musste sich der Herzog mit seinem kleinen und zerstückelten Fürstentum zufrieden geben.

Die Politik des Herzogs war nun notwendigerweise auf die territoriale Vermehrung seines kleinen und unübersichtlichen Staates gerichtet, was ihm durch kriegerische Auseinandersetzungen, Durchsetzung von Erbansprüchen, aber auch Eindeichungen an der Westküste in gewissem Umfang gelang. Adolf hatte deswegen ein hohes – auch finanzielles – Interesse an der Westküste und baute in Husum und Tönning Schlösser.

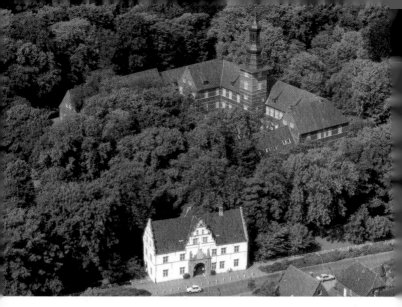

▲ *Schloss vor Husum von Südwesten*

Schloss und Schlossviertel in Husum

Baugeschichte unter Herzog Adolf

Der Standort, den Herzog Adolf für den Bau des Schlosses in Husum aus-
wählte, lag im Winkel zwischen der alten Innenstadt im Süden und der Neu-
stadt im Westen. Für den Bau eines Schlosses war dieses Gelände eines ehe-
maligen Franziskanerklosters gut geeignet. Das Gebiet lag zudem außerhalb
der Ortschaft, also »vor« Husum.

1577 wurde der Grundstein gelegt. In nur fünf Jahren errichteten eine
Vielzahl von Künstlern und Handwerkern aus dem westlichen Europa –
Holland, Frankreich und Spanien – das Gebäude und brachte neue Ideen
und Kenntnisse nach Nordfriesland. Der Baustil des Schlosses war der der
niederländischen Renaissance mit einer durch viele Türme und Dachreiter
gegliederten Silhouette, Schweifwerkgiebeln und dem Wechsel von hellem
Sandstein und rotem Ziegelmauerwerk.

Das Schema der Anlage wich von dem der bis dahin üblichen Vierflügelbauten ab und variiert den fortschrittlicheren Dreiflügelbau: Zwei sich in einigem Abstand gegenüberliegende dreigeschossige Kopfbauten wurden durch einen niedrigen zweigeschossigen Saaltrakt verbunden. Treppentürme sorgten für die Erschließung der einzelnen Bauteile. Die Kopfbauten nahmen im Norden das Appartement der Herzogin und im Süden das des Herzogs auf. Durch einen Schlossgraben wurde eine über eine Brücke mit Torhaus erreichbare Insel gebildet, auf der das Schloss steht.

Es stellt sich die bis heute ungeklärte Frage nach dem Baumeister für die Schlösser Tönning, Husum und dem etwa zeitgleich errichteten Herrenhaus Hoyerswort auf Eiderstedt. Namen wie Hercules Oberberg oder Peter Mastricht, der 1601 das Husumer Rathaus errichtete, werden genannt. Wer aber auch immer in Frage kommt, er befand sich jedenfalls auf der Höhe des Kunstschaffens seiner Zeit.

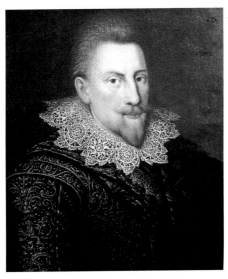

▲ *Herzog Adolf von Schleswig-Holstein-Gottorf*
(1526 – 1586)

Baugeschichte unter Herzogin Augusta

Etwa zwanzig Jahre nach der Errichtung des Schlosses erhielt Herzogin Augusta, die Gemahlin Herzog Johann Adolfs von Gottorf, eines Sohnes Herzog Adolfs, am 24. Juni 1602 die Hardesvogtei Husum als Leibgedinge mit dem Husumer Schloss als künftigen Witwensitz. Einige Zeit danach veranlasste sie den Ausbau ihrer Residenz. Im Jahre 1612 entstand das weitgehend ursprünglich erhaltene **Torhaus** an der Schlossstraße, das gleichzeitig die Verwaltung für das neu entstandene Amt Husum aufnahm.

Auch auf der Schlossinsel selbst wurde gebaut. Es entstand ein neuer **Küchentrakt** am nördlichen Rand des Schlosshofes, auch wurden Vorratsräume errichtet, eine Kapelle im Südflügel eingebaut und im Laufe der Zeit der große Saal im ersten Stock aus der Achse des Gebäudes in Richtung der privaten Räume des Südflügels verlegt. Ein reich geschmückter Erkeranbau an den Südflügel ermöglichte den Blick auf die Schlosshöfe und die am Schloss vorbeiführende Straße.

Um 1614 schuf Henni Heidtrider die berühmten **Alabasterkamine**, von denen drei an Ort und Stelle erhalten sind, während ein vierter heute nur noch als Kopie im Rittersaal steht – das Original befindet sich im Bode-Museum, Berlin. Drei weitere alte Sandsteinkamine von anderer Hand schmücken noch heute das Schloss. Gleichzeitig hatten Bildhauer, Maler und Goldschmiede ein reiches Betätigungsfeld. Hofmaler waren unter anderen Jacob von Voordt, Nicolaus Umbhöfer, Broder Matthiesen und Julius Strachen.

Eine weitere Ausbauphase der Husumer Residenz fällt in die dreißiger Jahre des 17. Jahrhunderts. Damals wurde das **südliche Hofgebäude** auf der Schlossinsel errichtet, es war eingeschossig und hatte, wie der Küchentrakt, nur ein sehr flach geneigtes Dach. Auch der äußere Schlossplatz wurde durch das »Neue Gebäude« planvoll vervollständigt, das mit seinen beiden Stockwerken und dem hohen Satteldach dem Schloss gegenüberlag. Das Gebäude wird bis heute Kavaliershaus genannt, diente es doch der Aufnahme hochrangiger Besucher und ihrem zahlreichen Gefolge. Die Bauleistung der Herzogin ist umso beachtlicher, weil sie in die schwierigen Zeiten des Dreißigjährigen Krieges fällt. Von 1616 bis zu ihrem Tode 1639 residierte sie auf dem Husumer Schloss.

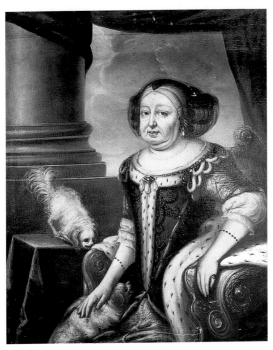

▲ *Herzogin Maria Elisabeth*

Baugeschichte unter Herzogin Maria Elisabeth

Unter der Schwiegertochter Herzogin Augustas, Herzogin Maria Elisabeth, einer kursächsischen Prinzessin und Gemahlin Herzog Friedrich III. von Schleswig-Holstein-Gottorf, die 1639 das Schloss als Witwensitz erhalten hatte, begann nach 1660 wieder eine rege Bautätigkeit. Sie verlegte ihre Privaträume in das neue kleine und intime zweigeschossige **Pavillongebäude** in der südwestlichen Ecke der Schlossinsel. Maria Elisabeth wohnte von 1660 bis 1684 auf dem Husumer Schloss. Das Gebäude nahm allmählich eine bedeutende Gemäldesammlung auf, unter anderem mit Werken von Lucas Cranach. Gleichzeitig war es Zentrum eines reichen Musiklebens.

Überhaupt kann die Bedeutung und der Einfluss der Hofhaltung auf das Geistes- und das Wirtschaftsleben der Stadt nicht hoch genug eingeschätzt werden. Es handelte sich um einen umfangreichen wirtschaftlichen Betrieb der einen großen Teil seines Bedarfs mit den zum Schloss gehörenden Höfen, wie dem Roten Haubarg bei Witzwort, selbst produzierte. Etwa 80 Personen gehörten zum Hofstaat der Herzogin. Dieser reichte von der »Frau Hofmeisterin«, über »Cammerjungfern« und »Cammerjunkern«, dem »Cammer Rath«, dem Hofprediger und »Amtsinspector«, dem Gärtner, Mundkoch, Silberdiener und Brauer bis zu Pferde- und Fußknechten.

Nach dem Tod der Herzogin Maria Elisabeth, 1684, wurde das Husumer Schloss kaum noch durch die herzogliche Familie genutzt. Im Jahre 1720 gelangte es nach dem Ende des Nordischen Krieges zusammen mit den nördlich der Eider gelegenen Teilen des Herzogtums Gottorf in den Besitz des dänischen Königs, der für diesen Fürstensitz aber praktisch keine Verwendung hatte.

Der Umbau 1750 – 52 und die weitere Baugeschichte

Auch unter dem dänischen König wurden zwar die wichtigsten Reparaturen am Husumer Schloss durchgeführt, sie konnten jedoch dem allmählichen Verfall des aufwendig gebauten Gebäudes nicht Einhalt gebieten. Um die Mitte des 18. Jahrhunderts wurden grundlegende Maßnahmen unumgänglich. In Kopenhagen entschloss man sich zu einem Umbau des Schlosses, nachdem es sich der König selbst im Jahre 1748 während eines kurzen Aufenthaltes in Husum angesehen hatte. Damals verbrachte er die Nacht im »Amtshaus« gegenüber, da das Schloss selbst offenbar nicht mehr bewohnbar war. Der Umbau sollte jedoch möglichst preiswert erfolgen und beinhaltete den Verkauf des Torhauses und des Kavaliershauses (Amtshaus).

Bevor allerdings die Nebengebäude um den äußeren Schlossplatz an Privatleute verkauft wurden, mussten die tief greifenden Bauarbeiten am Hauptgebäude abgeschlossen werden. Es sollte zusätzlich die notwendigen Räume für den Amtmann und die Amtsverwaltung aufnehmen, »jedoch ohne dass die zum Empfang der allerhöchsten Herrschaften erforderlichen Gemächer und andere Gelass dadurch beengt werden.«

Bei dem Umbau 1751 – 52 wurden die hohen Schweifwerkgiebel und die Obergeschosse der Seitenflügel abgetragen, wodurch das Hauptgebäude

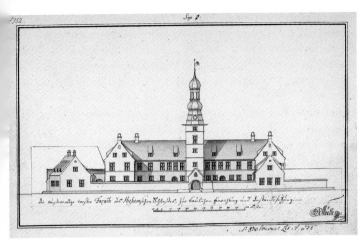

▲ *Das Schloss vor Husum von Westen, Zeichnung für die Umbauplanung 1749*

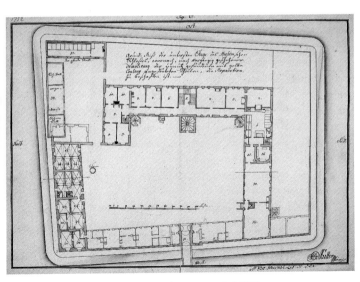

▲ *Grundriss, Zeichnung von O. J. Müller*

eine einheitliche Firsthöhe erhielt. Gleichzeitig bekamen die zuvor flach gedeckten südlichen und nördlichen Hofgebäude neue Satteldächer, während das westliche bis auf ein kleineres, heute nicht mehr vorhandenes Torhaus abgebrochen und durch eine einfache Mauer ersetzt wurde.

Als wichtiges Schmuckelement blieb der hohe Mittelturm stehen. Damit erreichte der Architekt, Landbaumeister Otto Johann Müller, eine Umdeutung des Schlosses im barocken Sinne. Der hohe **Mittelturm** dominierte die Anlage, Symbol des absoluten Herrschers im Staat, des Königs.

Im Inneren des Bauwerks wurde die für einen Empfang durch den König notwendige Raumfolge eingebaut: Vestibül, Treppenhaus, Ritter- oder Trabantensaal, Vorzimmer und Audienzgemach. Der königlichen Repräsentanz in diesem Teil des Gesamtstaates wurde somit Rechnung getragen. Immerhin war das Husumer Schloss das einzige der ehemals gottorfischen Schlösser, das auch im Äußeren eine grundlegende bauliche Erneuerung und Modernisierung erfuhr. Der König gab auch ausdrücklich Weisung, die Kamine des Schlosses zu erhalten. Dies spricht für eine gewisse Wertschätzung des einzigen Schlosses an der friesischen Westküste durch König Friedrich V. Die enge Verknüpfung des Gebäudes mit dem dänischen Königshaus durch Herzogin Augusta und die Ähnlichkeiten mit dänischen Schlössern wie Rosenborg oder Frederiksborg mögen eine Rolle gespielt haben.

In den 1840er Jahren wurde das Schloss unter König Christian VIII. ein letztes Mal für einen dänischen Monarchen modernisiert. Es erhielt damals ein neues Dach und neue Fenster, auch wurden die Räume im südlichen Teil des Erdgeschosses für den König und seine Suite umgestaltet und durch die Aufgabe der Kapelle, die zum Speisesaal wurde, vergrößert. Die große Ofennische in der heute wiederhergestellten Schlosskapelle datiert aus dieser Zeit.

Die weitere bauliche Entwicklung in späteren Jahrzehnten des 19. und 20. Jahrhunderts wurde durch die Notwendigkeiten der Verwaltung bestimmt. Aus dem dänischen Amt Husum wurde der preußische Kreis Husum und schließlich durch die Gebietsreform 1970 der Kreis Nordfriesland. Entsprechend wuchs der Raumbedarf, der schließlich das ganze Gebäude in Beschlag nahm. Dabei wurde der Bau immer mehr vereinfacht und war allmählich kaum mehr als Schloss zu erkennen. Ein unumgänglicher Neubau für die Kreisverwaltung machte schließlich den Weg frei für die Wiederherstellung der Anlage, wie sie durch den Umbau von 1750–52 entstanden war.

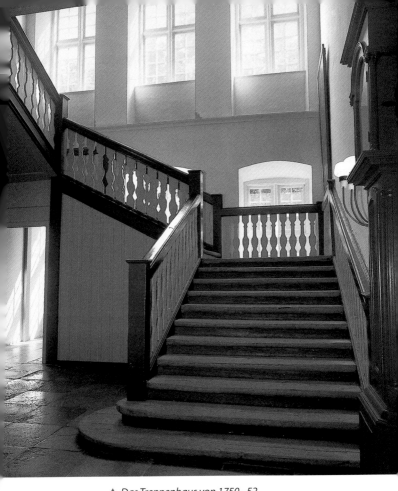

▲ *Das Treppenhaus von 1750–52*

Heute dient das Schloss als beliebtes Kulturzentrum für Nordfriesland und die Westküste. Unter anderem sind die alten Repräsentationsräume im Erdgeschoss und im ersten Stock wieder zugänglich und im Stile ihrer Zeit eingerichtet.

Der Hauptbau – Rundgang

Raumbeschreibung

Da im 18. Jahrhundert ein Schloss neben rein praktischen vor allem auch ze-remonielle Funktionen zu übernehmen hatte, empfiehlt sich auch heute ein Rundgang, der sich zunächst an der Raumabfolge des Hofzeremoniells ori-entiert: Ehrenhof, Vestibül, Paradetreppe, Rittersaal, Empfangszimmer und sodann die weiteren Räumlichkeiten.

Treppenhaus

Der Besucher des Schlosses betritt das Gebäude durch eines der beiden Portale links und rechts neben dem Treppenturm. Durch sie gelangt man in den Flur, der sich über die gesamte Länge des Hauptgebäudes erstreckt. In seiner Mitte öffnet er sich zum barocken Treppenhaus, das beim Umbau des 18. Jahrhunderts neu eingebaut wurde. Es ersetzte die noch erhaltene, aber nicht mehr repräsentative Wendeltreppe im Hauptturm. Diese kann wieder besichtigt werden, sodass im Husumer Schloss direkt aneinander grenzend zwei sehr unterschiedliche Treppenanlagen vorhanden sind. Über das neue Treppenhaus erreicht man das Obergeschoss mit den wesentlichen Reprä-sentationsräumen.

Obergeschoss – Rittersaal

Die Paradetreppe mündet in einen geräumigen Vorplatz, dem Vestibül. Von dort geht nach rechts ein Flur ab, der eine Reihe von Zimmern und Sälen er-schließt und linker Hand in den **Rittersaal** führt, dem Hauptsaal des Schlos-ses. Der geräumige obere Treppenabsatz wird an der Stirnwand von einem großen Gemälde dominiert, das Alexander als gerechten Richter darstellt und auf Stichvorlagen von Willem Swanenburgh aus der Zeit um 1600 zurückgeht. Das Gemälde wurde ursprünglich für das Husumer Rathaus von Nicolaus Umbhöfer, dem Hofmaler der Herzogin Augusta, gemalt und zeigt das Kunstschaffen in Husum auf der Höhe der Zeit.

Der »Ritter- oder Trabantensaal« hatte eine wichtige Funktion im höfi-schen Protokoll. Nach dem barocken Empfangszeremoniell stand hier bei-spielsweise bei wichtigen Besuchen in diesem Saal eine Wache Spalier. Zur Tradition dieser Säle gehört, dass sie durch ihren bildlichen Schmuck das

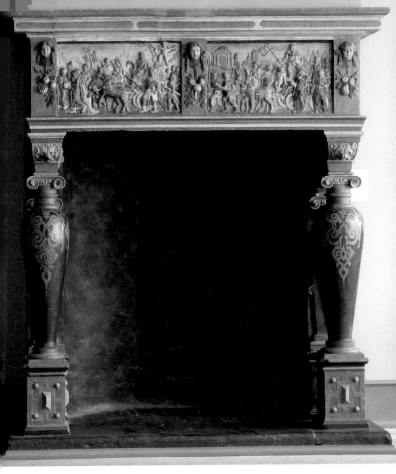

▲ *Sandsteinkamin mit den Darstellungen »Triumph der Liebe«*
und »Triumph der Keuschheit«

Herrscherhaus verherrlichen sollten, etwa durch eine Ahnengalerie oder durch Deckengemälde. So hängen auch im Husumer Rittersaal Porträts von Angehörigen und Verwandten des Gottorfer Hauses.

Der Raum wird von einem der beiden großen Prachtkamine des Husumer Schlosses, dem **Todeskampfkamin** (Kopie des Originals in Berlin), von

Henni Heidtrider beherrscht. Der Kamin gliedert sich in drei Geschosszonen in die von Figuren flankierten Feueröffnung, die Frieszone und einen Aufsatz. Neben der Feueröffnung ist je eine vollplastische vergoldete Figur, Perseus und Andromache, aufgestellt. Die Frieszone darüber wird von einem breiten Relief eingenommen, das den Kampf des Lebens mit dem Tode darstellt. Als Vorlage diente ein Stich von Bolswert nach einem Gemälde von Vinckeboons. Links und rechts neben dem Relief begrenzen architektonisch umrahmte Nischen mit Figuren die Stirnseite. Die Schmalseiten der Frieszone werden links von einem Relief der Juno, rechts von einem der Venus eingenommen. Die Aufsatzzone über dem weit ausladenden Gesims nimmt in der Mitte die Wappen Johann Adolfs und Herzogin Augustas auf, die von offenbar später entstandenen, weit ausladenden barocken Muschelornamenten umrahmt sind. Zwei auf Delphinen reitende Putten flankieren den Aufsatz.

Die Hängung der Bilder, teilweise übereinander, soll an die Vielzahl der Gemälde erinnern, die einst im Husumer Schloss hingen, dessen Wände noch im 19. Jahrhundert als mit »Bildern tapeziert« galten.

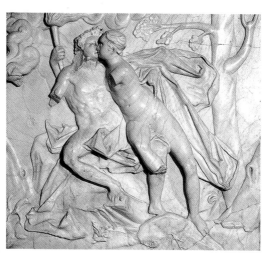

▲ *Reliefdarstellung »Eros und Anteros«*
(Liebe und Gegenliebe)

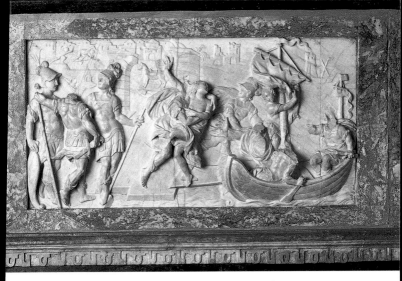

▲ *Alabasterrelief »Raub der Helena« am »Sagenkamin«*

»Audientz-Gemach«

An den Rittersaal schließt sich nach Süden das ehemalige »Audientz-Gemach«, heute der Grüne Saal, an. An der Ostwand dieses Raumes steht wieder ein großer Kamin, dessen Fries auf Balustersäulen ruht. Auf dem Fries befinden sich zwei Sandsteinreliefs, mit den Themen »Triumph der Liebe« links und rechts »Triumph der Keuschheit«. Die Verwendung von Sandstein als Material für die Reliefs, die künstlerische Qualität sowie stilistische Unterschiede sprechen dafür, dass sie nicht vom selben Meister stammen wie die Alabasterreliefs der anderen Kamine. Bemerkenswert ist, dass dieser Kamin seine Originalfarbigkeit aus dem Anfang des 17. Jahrhunderts behalten hat.

Ehemaliges Schlafgemach

Das anschließende Eckzimmer, das königliche »Schlaf-Gemach« der barocken Raumeinteilung von 1752, besitzt wiederum einen Kamin mit Alabasterreliefs, die von Henni Heidtrider geschaffen wurden. Die Reliefs stellen von links nach rechts folgende Themen dar: Marcus Curtius, der sich mit sei-

nem Pferd in einen Erdspalt stürzt, Eros und Anteros (Liebe und Gegenliebe) an der Stirnseite folgen: der Raub der Helena und das Paris-Urteil, und an der rechten Schmalseite: Reichtum und Ehre sowie Mucius Scaevola. Aufgrund dieser Darstellungen aus der griechischen und römischen Antike wird der Kamin **Sagenkamin** genannt.

Mit der Raumabfolge Rittersaal – Audienz-Saal – Schlafgemach ist die Disposition barocker Staatsgemächer auch in Husum vorhanden, wobei das königliche Schlafzimmer eine große Bedeutung im Protokoll eines barocken Fürstenhofes hatte.

Fortunasaal

Durch den Rittersaal führt der Weg zurück in die Räume nördlich des Treppenhauses. Nach einem Vorraum schließt sich der Fortunasaal an, der nach dem großen Kamin (Original) an seiner Stirnseite, dem **Fortunakamin**, seinen Namen erhalten hat. Der Kaminfries wird von zwei reizvollen knienden Putten auf hohen Sockeln getragen.

Das Mittelrelief des Frieses stellt Fortuna dar, die ihre Gaben verteilt. Beiderseits des Reliefs sind Rundnischen, vor diesen allegorische Figuren, Reichtum und Armut versinnbildlichend. An den Schmalseiten wiederholt sich die Dekoration, die linke Figur mit der Laute symbolisiert die Freude, die rechte mit einer beißenden Schlange den Schmerz.

Über dem Fries erhebt sich die Bekrönung des Kamins mit den Wappen der Herzogin Augusta und des Herzogs Johann Adolf, dem königlich-dänischen und dem herzoglich schleswig-holsteinisch-gottorfischen. In der Mitte zwischen Säulenpaaren sieht man ein Medaillon mit dem Profilporträt Herzog Johann Adolfs.

Erdgeschoss

Die Räume nördlich des Treppenhauses nahmen nach 1752 die Verwaltung des Amtes Husum auf. Sie bestanden aus der »Gerichts-Stube«, der »Secretairs-Stube« und der »Archiv-Cammer«. In zwei dieser Räume befindet sich das Ende 2012 eingerichtete »Pole Poppenspäler-Museum«, das dem Puppentheater gewidmet ist. Die südlich gelegenen Räume dienten dagegen der Repräsentation und der königlichen Wohnung. Der erste Saal war bis in die 1840er Jahre der königliche **»Eß-Sahl«**. An seiner Stirnseite befindet sich

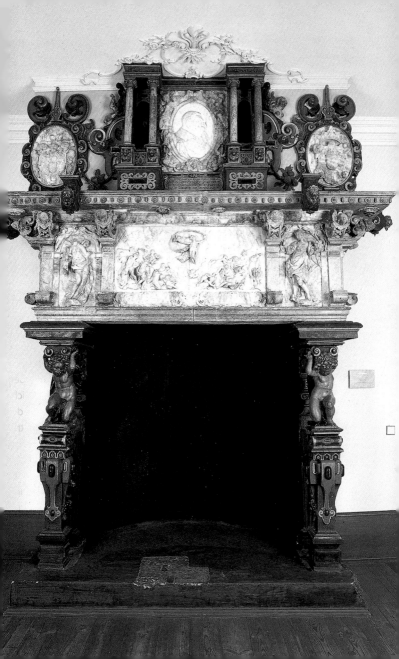

▲ *Alabasterrelief von Henni Heidtrider am Augustakamin: das »Glück«*

ein Kamin mit Sandsteinreliefs. Dargestellt sind links Moses, der die Gesetzestafeln zum zweiten Mal dem Volk Israel bringt und rechts der Tod von Agag durch das Schwert Samuels (1. Buch Samuel). Der Kaminfries konnte aus der Umgebung Husums erworben werden und ergänzt den alten Bestand des Schlosses.

Im nächsten Raum hat der **Augustakamin** seine Aufstellung erhalten. In der Mitte befindet sich das Wappen der Herzogin in einem Lorbeerkranz. Die beiden Reliefs links und rechts vom Wappenfeld symbolisieren wiederum Glück und Unglück, wie sie uns schon vom Fortuna-Kamin bekannt sind. Die Inschriften lauten: »GLVCK UNDT GLAS, WIE BALDT BRICHT DAS«

▲ *Alabasterrelief von Henni Heidtrider am Augustakamin: das »Unglück«*

und »ALLES WIE ES GOD GEFELDT«. Sie können als Wahlsprüche der Herzogin bezeichnet werden. Auch diese Alabasterreliefs stammen von Henni Heidtrider.

Der dritte Raum dieser Zimmerflucht, der Salon des Königs, weist wiederum einen Sandsteinkamin auf. Im Friesrelief sind der »Triumph des Ruhmes« und der »Triumph der Zeit« dargestellt. Diese drei hintereinander liegenden Räume im Erdgeschoss sind nicht nur wegen der Kamine bemerkenswert, sondern auch weil sie eine klassische Enfilade bilden, also eine Abfolge von Räumen, deren Verbindungstüren auf einer Achse liegen und dadurch reizvolle Durchblicke bieten.

Am Ende des Flures liegt die **Schlosskapelle**, die von Herzogin Augusta eingerichtet wurde. Von der ursprünglichen, teilweise sehr bedeutenden Ausstattung, wie dem Silberaltar von 1620 (heute im Nationalmuseum Kopenhagen), hat sich im Husumer Schloss nichts erhalten. Das heutige Altarkreuz stammt aus der Husumer St. Marienkirche (1839), die Kanzel von 1652 mit ihrem Schalldeckel an der Nordseite des Raums ist nordwestdeutschen Ursprungs, während der ansprechende neugotische Taufstein 1845 für die Kirche von Koldenbüttel geschaffen wurde. Kirchliche Kunst aus dem Besitz der Husumer Nissenstiftung ergänzt die Ausstellung. Der Raum steht heute wieder dem Gottesdienst zur Verfügung.

Unter den Gemälden in der Schlosskapelle verdient das Bild »**Maria mit dem Kinde und dem Johannes-Knaben**« von Jürgen Ovens besondere Aufmerksamkeit. Ovens wurde 1623 in Tönning geboren, als Maler in den Niederlanden ausgebildet und konnte dort seinen Ruf durch hervorragende Werke festigen. Später wurde er Hofmaler der Gottorfer Herzöge. Er starb 1678 in Friedrichstadt. Das Husumer Bild ist eng verwandt mit einem Gemälde im Schleswiger Dom, der »Blauen Madonna«. An der Nordwand der Kapelle hängt ein Gemälde des Jüngsten Gerichts, gemalt Anfang des 17. Jahrhunderts von dem Husumer Hofmaler Nicolaus Umbhöfer. Dieses Bild wurde ursprünglich für das Husumer Rathaus gemalt.

Neben dem Altar der Kapelle befindet sich eine unauffällige Wandtür. Über eine dahinter liegende Wendeltreppe gelangt man ein halbes Stockwerk höher in den so genannten Fürstenstuhl, eine Art Empore, von der aus die Fürstlichkeiten dem Gottesdienst in der Kapelle beiwohnen konnten.

Gemälde und Möbel

Aufgrund des einstmals ungewöhnlich reichen Gemäldebestandes konnte man das Husumer Schloss als die **Gemäldegalerie der Gottorfer Herzöge** bezeichnen, durchaus vergleichbar mit der königlich-dänischen Sammlung Schloss Frederiksborg auf Seeland. Im Jahre 1731 befanden sich im Husumer Schloss 671 Bilder, von denen ein Teil bereits vor dem Umbau 1750/51 aus dem Schloss entfernt wurde – es blieben dennoch genügend für die Ausstattung der Repräsentationsräume übrig. Die Gemälde müssen die Wände fast vollständig bedeckt haben. Immer wieder wurden auch nach dem Umbau Bilder in andere Schlösser verbracht, verkauft und versteigert. Noch

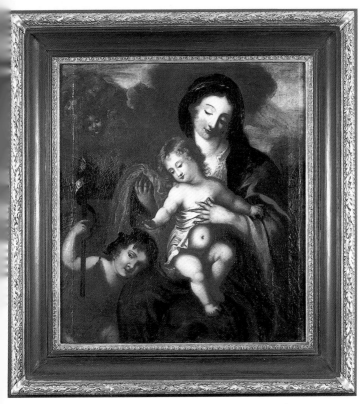

▲ *Jürgen Ovens, Maria mit dem Kinde und dem Johannes-Knaben*

am Ende des 18. Jahrhunderts wurde das Husumer Schloss wegen seiner Gemälde gerühmt und der Besuch empfohlen. Die letzten 43 Bilder kamen 1830/31 nach Frederiksborg, wo die meisten 1859 verbrannten.

Trotz der ständigen Abgänge sind vom alten Bestand der Herzoginnen und Herzöge doch noch acht Gemälde in Husum geblieben, u.a. eine Darstellung einer **Stachelschweinjagd**, die auf einen Kupferstich von Philip Galle nach einem Gemälde von Johannes Stradanus zurückgeht. Wahrscheinlich handelt es sich um das vierte Bild (Winter) eines Jahreszeiten-

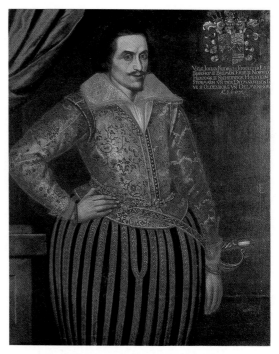

▲ *Porträt Herzog Johann-Friedrichs von*
Schleswig-Holstein-Gottorf (1577–1634)

Zyklus. Weiter gehören zwei **Grisaillen** (Malerei in Grautönen) mit fantasievollen Landschaftsdarstellungen aus dem Ende des 16. Jahrhunderts zum alten Bestand. Auch ein großes Gemälde »**Tobias mit dem Engel**« erhielt sich über die Jahrhunderte im Husumer Schloss.

Zum alten Inventar gehören ferner vier **Fürstenporträts**. Die hohe Qualität des Bildnis Herzog Ulrichs (gest. 1624), eines Bruders der Herzogin Augusta, lässt an die Urheberschaft Jacob van Doorts denken, der nachweislich für das Husumer Schloss gearbeitet hat. Ebenso in Husum verblieben sind ein Porträt Herzog Johann-Friedrichs von Schleswig-Holstein-Gottorf (1577–1634) und das Bildnis Königin Sophias von Dänemark, der Mutter Herzog

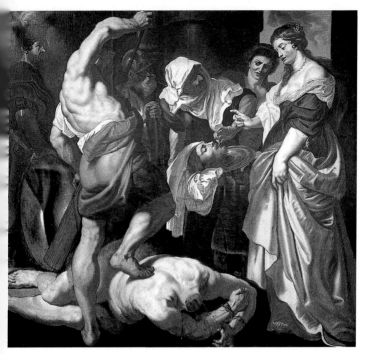

▲ *Werkstatt Peter Paul Rubens, Die Enthauptung Johannes des Täufers*

Adolfs, sowie das wertvolle Bildnis König Karls XI. von Schweden, ein Enkel Maria Elisabeths, von dem schwedischen Hofmaler David Klöcker Ehrenstrahl.

Einige alte Bilder haben ihren Weg ins Schloss zurückgefunden: eine fast lebensgroße Darstellung der **Enthauptung Johannes des Täufers**, ein **Bild aus der Rubens-Schule** und eine **Darstellung des schönen Narziss**, der sich in sein eigenes Spiegelbild verliebt.

Nach der Wiederherstellung des Schlosses ist man bemüht, die alten Bestände durch Neuerwerbungen und Leihgaben zu ergänzen. So finden sich jetzt im Husumer Schloss unter anderen zwei lebensgroße Porträts der **Herzogin Augusta** und ihres Vaters, **König Friedrichs II.** Solche lebensgroßen

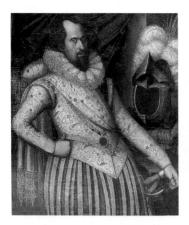

▲ Porträt Herzog Ulrich,
Bruder der Herzogin Augusta
(unbekannter Maler)

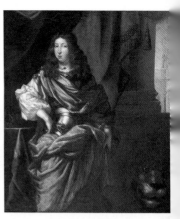

▲ David Klöcker Ehrenstrahl,
Porträt König Karl XI.
von Schweden

Darstellungen kennzeichneten die Bildersammlung in Husum. Besonders wichtig für Husum sind auch zwei weitere Porträts, nämlich die der **Herzogin Maria Elisabeth** und ihrer Tochter **Anna Dorothea**, die unverheiratet mit ihrer Mutter in Husum lebte. Bemerkenswert an dem Bild der Herzogin Maria Elisabeth sind die beiden Hunde. Es handelt sich dabei um Cavalier King Charles Spaniels, die Lieblingshunde König Karls I. von England. Vermutlich kamen diese Hunde aus England nach Husum, denn Karl I. war ein Neffe der Herzogin Augusta.

Auf die verwandtschaftlichen und künstlerischen Beziehungen zu England weist auch ein Porträt **Prinz Georgs von Dänemark** (1653 bis 1708) hin, der mit der englischen Königin Anna (1665–1714) verheiratet war. Das Porträt stammt von dem Lübecker Gottfried Kneller, der in England Karriere machte und geadelt wurde (Sir Godfried Kneller). Das Treppenhaus wird von einem großen Gemälde beherrscht, das wohl um 1700 für Schloss Gottorf geschaffen wurde und den **Kampf zwischen Achill und Hector vor Troja** darstellt.

Weitere Zugänge erhielt das Schloss durch zahlreiche Gemälde, die der Nissenstiftung in Husum gehören, aber durch die Kooperation der drei Husumer Museen – NordseeMuseum Nissenhaus, Schloss und Ostenfelder Bauernhaus

– dem Schloss zur Verfügung gestellt werden konnten. Der Förderverein »Schloss vor Husum«, private Spenden und Leihgaben ergänzen die Sammlung sinnvoll.

An ursprünglichen Möbeln haben sich in Husum erhalten: ein großer Eichenschrank aus der Zeit um 1600, der zum Hochzeitsgut der Herzogin Augusta gehörte, eine Standuhr des 18. Jahrhunderts und ein eichener Tisch mit einer Steinplatte. Außerdem noch einige Archivschränke geringerer Qualität. Die Sammlung wird laufend ergänzt.

Heute stellt das Schloss vor Husum auch so etwas wie eine **Galerie Alter Meister** in Husum dar, die sich durchaus sehen lassen kann, wobei der Zeitrahmen der gezeigten Kunstwerke bis ins frühe 20. Jahrhundert weist. Darüber hinaus ist die seit 2008 zugängliche Dachgalerie, die über den Renaissance-Treppenturm zugänglich ist und das beeindruckende Sparrenwerk des Daches aus dem 18. Jahrhundert zeigt, der modernen Kunst gewidmet.

Die ehemalige Schlossküche

Der Schlosshof wird im Norden durch ein eingeschossiges Gebäude mit hohem Satteldach begrenzt. In diesem Bau ist seit 2004 das Schlosscafé untergebracht. Das Café wird vom Theodor-Schäfer-Berufsbildungswerk (TSBW) betrieben, das dort jungen Menschen mit Behinderung die Möglichkeit einer Berufsausbildung in der Gastronomie bietet.

Das Gebäude hat im Laufe der Geschichte vielen Zwecken gedient, im 19. Jahrhundert sogar als Gefängnis. Unter Herzogin Augusta wurde es als Küchentrakt, wegen der Brandgefahr in einiger Entfernung zum Hauptgebäude des Schlosses, errichtet. Aus diesem Grund hatte die Küche auch eine Steindecke in Form eines Gewölbes. Über dem heutigen Eingang findet man aus Sandstein das Monogramm der Herzogin, ein gekröntes »A«. Durch den Einsatz einer Husumer Bürgerstiftung, der »Ede-Sörensen-Stiftung«, konnten der alte Schlossbrunnen vor dem Küchenflügel nach alten Plänen und die Abschlussmauer zum Wirtschaftshof wiederhergestellt werden.

Der äußere Schlossplatz

Von der alten Bebauung, die den äußeren Schlossplatz umgab, sind das Torhaus und das alte Kavaliershaus erhalten geblieben. Außer diesen Gebäuden befand sich im Süden des Platzes ein großer Stall für etwa 100 Pferde

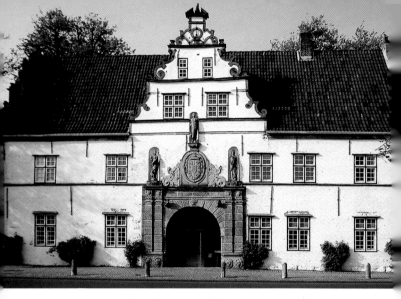

▲ *Torhaus zum Schloss vor Husum, 1612*

und im Norden eine große Scheune. Südlich und nördlich des Kavaliershauses schlossen sich niedrige eingeschossige Bauten an, die vielfältige Funktionen hatten, etwa die eines Brauhauses.

Das Torhaus

Das Torhaus wurde im Jahre 1612 gebaut. Als Architekt kommt Henni Heidtrider in Frage, von dem bekannt ist, dass er das alte Dammtor in Hamburg errichtet hat. Der bauliche Schmuck des Husumer Gebäudes ist auf die Erbauerin und Hausherrin, Herzogin Augusta, ausgerichtet. So weisen bereits die ionischen Kapitelle der Doppelpilaster neben dem Durchfahrtstor auf die Herzogin, da die Ionica entsprechend der alten Architektursprache der Frau zukam. Das Schriftband in der Frieszone über den Pilastern verweist ebenfalls auf die Herzogin und zählt ihre Titel auf, während ihr Wappen, das des dänischen Königshauses, in einem Oval darüber angebracht ist. Dieses Wappen wird von einem frühbarocken Rollwerk flankiert und bildet eine Art Giebelfeld. Über den Pilastern und dem Wappen befinden sich Nischen, in

denen insgesamt drei antike Göttinnen standen. Die beiden Figuren links und rechts des Wappens sind erhalten geblieben: links Venus oder Aphrodite mit einem kleinen Amor und rechts Minerva oder Athena. In der dritten oberen Nische über dem Wappen stand offenbar eine Figur der Göttermutter Hera oder Juno. Viele Jahre war die Figur verschollen und lediglich eine leere Mauernische deutete an, dass sich dort eine Plastik befunden hatte. Durch einen Zufall wurde im Jahre 2003 die dritte Figur wiederentdeckt, die tatsächlich Hera oder Juno – ausgewiesen durch einen Pfau – darstellte. Die Sandsteinplastik war allerdings zerbrochen. Jetzt steht ein Abguss der wieder zusammengefügten Figur in der obersten Nische der Portalbekrönung des Torhauses, während sich das Original im Treppenhaus des Schlosses befindet. Das figürliche Programm des Portals diente der Verherrlichung der Fürstin als Frau, Beschützerin der Künste und Landesmutter. Mit seinen Schweifwerkgiebeln vermittelt das Torhaus bis heute einen Eindruck von der einstigen Pracht der alten Anlage.

Das »Neue Gebäude« oder Kavaliershaus

Gegenüber dem Hauptgebäude des Schlosses liegt das als Gästehaus erbaute Kavaliershaus. Durch dieses Gebäude konnte dem äußeren Schlossplatz ein städtebaulicher Abschluss gegeben werden. Mit dem symmetrisch angeordneten Hauptgebäude und seinen beiden niedrigeren Anbauten nahm das Haus die gesamte westliche Breite des äußeren Schlossplatzes ein, der damit eine einheitliche Randbebauung erhielt.

Das äußere Bild des »Neuen Gebäudes« war einfach und muss mit seinen Treppengiebeln schon damals altertümlich gewirkt haben. Im Innern wurde es aber doch verhältnismäßig aufwendig ausgestattet. Es wurde in den dreißiger Jahren des 17. Jahrhunderts, also während der Zeit des Dreißigjährigen Kriegs errichtet, woraus sich möglicherweise die veraltete Bauweise erklären ließe.

Der Schlossgarten

Der Schlossgarten hat im Laufe der Geschichte mehrmals sein Aussehen grundlegend verändert. Bereits das Franziskanerkloster, das im Bereich des heutigen Schlosses lag, verfügte über einen Obstgarten. Zum Schloss der Renaissancezeit, wie es auch in Husum im 16. Jahrhundert entstand, gehörte

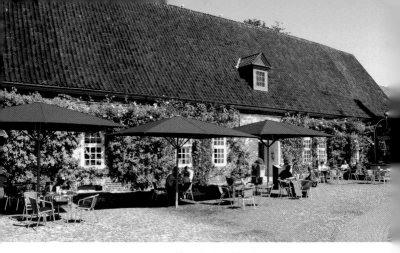

▲ *Nordflügel mit Schlossbrunnen*

neben dem Nutzgarten auch ein Ziergarten. Auf einem Stadtplan von 1651 wird der Zustand des Husumer Schlossgartens gezeigt, wie er unter Herzogin Augusta angelegt worden war. Dabei diente der westliche Teil offenbar der Erholung und Zerstreuung und wies auch einen durch Wall, Mauer oder Hecke noch einmal abgesonderten Teil auf.

Auf diesem Plan ist außerdem ein Fischteich in der nordwestlichen Ecke des Schlossgartens sowie das »Pommeranzenhaus« im Westteil eingezeichnet. In dieser Orangerie wurden Südfrüchte für die Tafel der Herzogin gezogen, die auch an Nachbarhöfe verkauft wurden.

Auf der Schlossinsel selbst befand sich der »Kleine Lust- und Bluhmen Garten«, der wohl noch im 18. Jahrhundert in der Art eines französischen Parterres mit kleinen Buchsbaumhecken und geometrisch ausgelegten Ornamenten gestaltet war. Die Idee des formalen Gartens nimmt die Neugestaltung des Inselgartens wieder auf, die im Jahre 2008 erfolgte und ein besonderes Kleinod zeitgemäßer Gartengestaltung darstellt, das erheblich zur Attraktivität der Husumer Schlossanlage beiträgt. Unterhalten wird der Inselgarten ebenfalls durch das TSBW, und zwar von der Gärtnerabteilung.

Unter Herzogin Maria Elisabeth, die wie ihre Schwiegermutter großes Interesse für den Garten aufbrachte, entstand der Barockgarten, wie wir ihn

noch aus den Plänen des 18. Jahrhunderts kennen, mit Lindenalleen und Hainbuchenhecken, die die Fläche rasterförmig, aber auch diagonal aufteilten, sowie mit Rondells in den Schnittpunkten. Nach dem Tode der Herzogin 1684 wurde die Anlage kaum mehr gepflegt. Später wurden Teile von Dritten privat genutzt, standen aber auch der Bevölkerung zur Verfügung.

Im Jahre 1870 nahmen sich schließlich die Gremien der Stadt Husum des Gartens an, um die Reste des einst herrschaftlichen Schlossgartens in einen Stadtpark für die Bürger Husums zu verwandeln. Die Pläne lieferte der Hamburger Landschaftsgärtner Friedrich Joachim Christian Jürgens, der als einer der bedeutenden Gartenarchitekten seiner Zeit gilt. Im Laufe der Jahrzehnte kamen immer mehr Flächen in die Obhut der Stadt, die heute den gesamten Garten außerhalb der Schlossinsel im Eigentum unterhält.

Unter den Denkmälern des Parks verdient das Denkmal für Theodor Storm aus dem Jahre 1898 besondere Erwähnung. Es wurde von dem aus Husum gebürtigen Bildhauer Adolf Brütt (1855–1939) geschaffen. Ein Denkmal für den aus Oldenswort stammenden Begründer der deutschen Soziologie, Ferdinand Tönnies (1855–1936), steht seit 2005 ebenfalls im Schlossgarten. Tönnies wuchs im Kavaliershaus auf und machte 1872 in Husum sein Abitur; er war mit Theodor Storm trotz des Altersunterschieds befreundet.

Krokusblüte

Weit über die Grenzen Husums hinaus wurde der Schlossgarten durch die Krokusblüte bekannt. Während einer kurzen Zeit von wenigen Wochen ist die Fläche des Schlossgartens mit blau-violett blühenden Krokussen bedeckt. Die Herkunft dieses »Blütenwunders« ist unbekannt. Eine Untersuchung des Botanischen Gartens Bonn aus dem Jahre 1992 bezeichnet ihn als Crocus napolitanus (Mordant & Loisel, aus der Gruppe von C. vernus Hill). Das Verbreitungsgebiet dieses Krokusses, der sich auch durch Samen vermehrt, ist der westliche Balkan und Italien, vor allem die Toskana.

Wie der Krokus, um den sich viele Legenden ranken, nach Husum gelangte, wissen wir nicht. Wahrscheinlich ist, dass die Herzoginwitwen, Augusta oder Maria Elisabeth, dafür verantwortlich sind. Die Garten- und Sammelleidenschaft beider Herzoginnen, die im 17. Jahrhundert in Husum lebten, lassen es wahrscheinlich erscheinen, dass die Krokuszwiebeln ihren Weg an die Nordseeküste fanden.

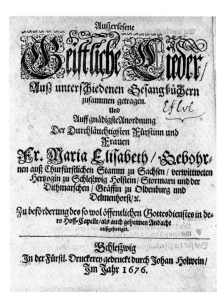

▲ *Titelblatt des Husumer Hofgesangbuchs*
von 1676

Der Erbauer des Schlosses, Herzog Adolf, und die beiden Herzoginnen, Augusta und Maria Elisabeth, sind bis heute in Husum unvergessen.

Im Zusammenhang mit dem Schloss müssen aber auch die Malerin Charlotte von Krogh (1827–1913 in Hadersleben) und die Schriftstellerin Franziska zu Reventlow (1871–1918) erwähnt werden. Beide wurden im Schloss geboren. Ferner ist der Dichter Theodor Storm zu nennen, dessen Arbeitsplatz als erster preußischer Amtsrichter im Südflügel des Schlosses lag, durch das er vielfältige Anregungen erfuhr. Er verwendete es in seinen Novellen als Schauplatz. Schließlich sei noch Ludwig Nissen erwähnt, der 1855 in Husum geboren wurde und 1924 in New York starb. Nissen war in jungen Jahren Schreiber auf dem Husumer Schloss. Mit 16 Jahren wanderte er nach Amerika aus und wurde dort schließlich als Juwelenhändler wohlhabend. Sein Vermögen und seine Kunstsammlung hinterließen er und seine Ehefrau Cathrine der Stadt Husum für ein neu zu bauendes Museum (Nissenhaus,

Herzog-Adolf-Straße). Ein Teil der Kunstwerke, die Ludwig Nissen zusammengetragen hat, hängen jetzt an seinem alten Arbeitsplatz, dem Schloss vor Husum.

Literatur

Christian Ulrich Beccau, Versuch einer urkundlichen Darstellung der Schichte Husums bis zur Ertheilung des Stadtrechtes, Schleswig 1854. – Helga de Cuveland und Jürgen Dietrich, Der Husumer Schloßgarten, in Beiträge zur Husumer Stadtgeschichte, 5, 1994, S. 27–75. – Georg Dehio, Handbuch der Deutschen Kunstdenkmäler. Hamburg, Schleswig-Holstein, Berlin/München 2009. – Povl Eller, Ikonographische Erinnerungen an die Porträtsammlung im Schloß Husum. In: Nordelbingen, Bd. 39, 1970, S. 108 ff. – Wilfried Hansmann, Barock, Deutsche Baukunst 1600–1760, Leipzig 1997. – Ludwig Hüttl, Erich Lessing, Deutsche Schlösser, Deutsche Fürsten, München 1980. – Herrmann Kellenbenz, Adolf I. Herzog von Schleswig-Holstein-Gottorf, Biographisches Lexikon für Schleswig-Holstein und Lübeck, Band 6, Neumünster 1982. – Ulrich Lange (Hrsg.), Geschichte Schleswig-Holsteins, Neumünster 1996. – Brar V. Riewerts, Das Schloß vor Husum, Husum, 1972. – Konrad Grunsky (Hrsg.) Schloß vor Husum, Husum, 1990. – Ernst Sauermann (Hrsg.), Die Kunstdenkmäler des Kreises Husum, Berlin 1939, S. 127 ff. – Schleswig-Holsteinische Provinzialberichte, 6 (1792), Bd. 1 S. 346–361.

Das Schloss vor Husum
Museumsverbund Nordfriesland, Herzog-Adolf-Straße 25, 25813 Husum
www.museumsverbund-nordfriesland.de

Schriften des Museumsverbunds Nordfriesland Nr. 1

Öffnungszeiten:
März bis Oktober: Di – So 11–17 Uhr
November bis Februar: Sa/So 11–17 Uhr

Aufnahmen: Jürgen Dietrich, Husum: Seite 4. – Gasthausarchiv (Kloster), Husum: Seite 5. – Reichsarchiv Kopenhagen: Seite 9. – Ulf von Hielmcrone, Husum: Seite 13, 26. – Museumsverbund Nordfriesland, Husum: Seite 14, 15, 17, 18, 19, 21, 28. – Alle anderen Aufnahmen Stiftung Nordfriesland, Husum.
Druck: F&W Mediencenter, Kienberg

Titelbild: *Schloss mit Krokusblüte*
Rückseite: *Der »Todeskampfkamin« und das Porträt des Herzogs Johann Friedrich von Gottorf (1577 – 1634)*

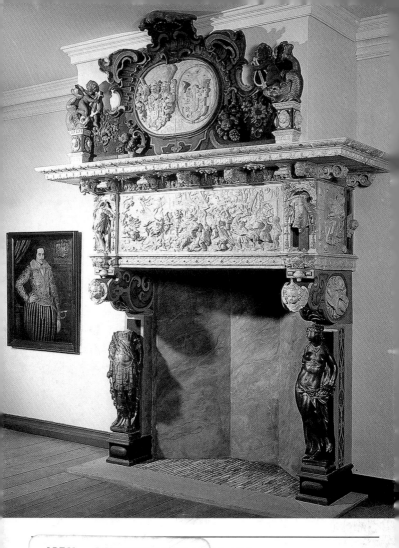

NR. 585

012 · ISBN 978-3-422-02220-1

ag GmbH Berlin München

e 90e · 80636 München

erlag.de